AfricaSoul

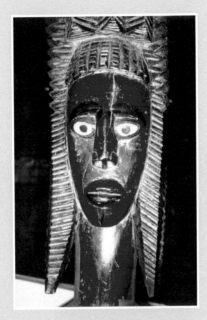

Albert Russo
Eric Tessier
Jérémy Fraise

Photography by Albert Russo and Elena Peters

To order additional copies of this book, contact:
Xlibris
1-888-795-4274
www.Xlibris.com
Orders@Xlibris.com

ISBN: Softcover 978-1-4134-7010-9
Hardcover 978-1-4134-7011-6
EBook 978-1-7960-6982-2

Library of Congress Control Number: 2004097658

Print information available on the last page

Rev. date: 11/05/2019

The savannah stretched in monotonous coppertones, dotted here and there by blisterlike anthills, then tiny clusters of huts would unstring under the plane's tarnished wings. But the bush reigned sovereign and ubiquitous, as if between it and the atmosphere any other object or living particle became an intruder.

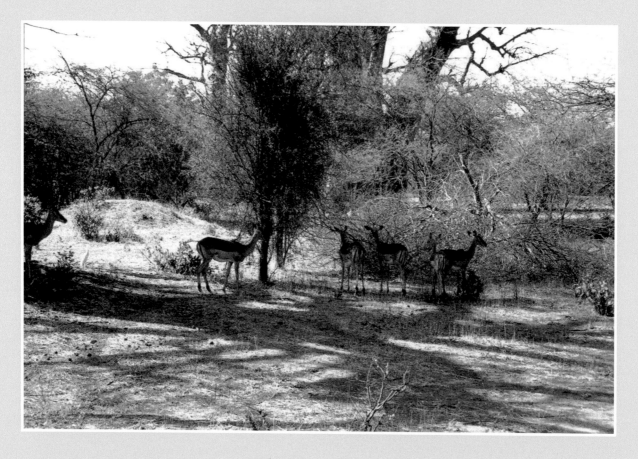

Partout s'étendait la brousse, inlassable, seule à seule avec l'atmosphère, comme si entre elles toute vie devenait une intruse. Dorloté par le bourdonnement mécanique, Fabien ferma les yeux pour retrouver un peu de son âme africaine que sept ans d'éloignement avaient ensablée.

The cabin's pressurized air made him feel suddenly gloomy; he couldn't get used to the cruel evidence of facts: the country of his birth, now an independent state, had gone through the bloodiest upheavals, and its scars weren't healed.

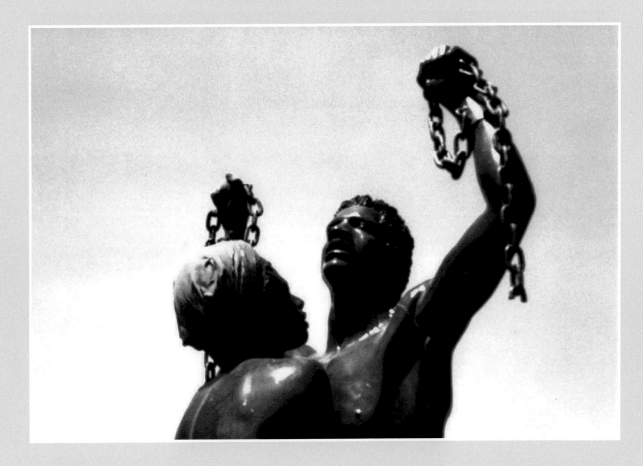

L'odeur de la cabine pressurisée le rendit mélancolique, il lui était pénible d'adopter l'idée que, telle une bourrasque, l'indépendance avait ébranlé le pays de sa naissance, et qu'il continuait de saigner.

3

A soft rustle drew him out of his musings: the stewardess was passing a tray of candies. She wore her hair in narrow braids and the whiteness of her teeth sparkled in contrast with her ebony features. Fabien stared at her for a while, projecting his thoughts into the velvety pupils of the young woman, imagining her draped in a gaudy loin-cloth. She was startingly beautiful.

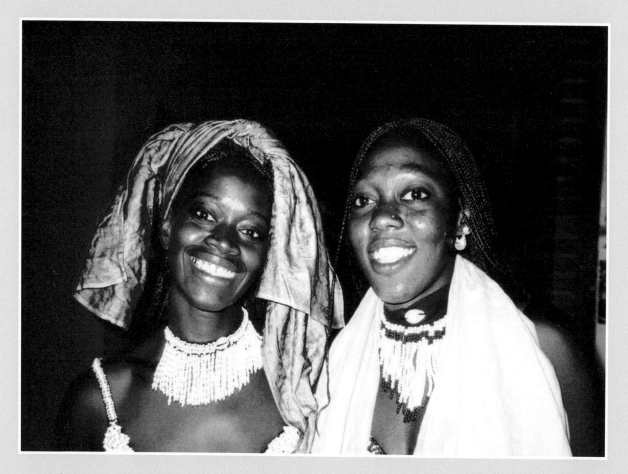

Un frôlement le sortit de ses méditations: souriante, l'hôtesse lui tendit un plateau de bonbons. Une chevelure artistement défrisée encadrait son visage d'ébène. Sa bouche lippue découvrait un émail éclatant, son nez à peine épaté achevait de la rendre belle. Fabien la fixa un moment, prolongeant ses pensées dans les pupilles veloutées de la jeune femme. Il l'imaginait drapée d'un pagne aux couleurs de l'arc-en-ciel.

A strange feeling ran through his limbs as if the world were suddenly crumbling around him. That mawkish perfume of violet, that prickly beard! Had he ever left the place? Half dizzy, emerging from a whirlwind of images, Fabien tried to put some order in his mind . . . what year was this, 1962, 1997, 2004? He would spend a week with his childhood friends, Adele and her husband, in that city which had once been his home.

Une sensation vague le remua comme si tout à présent s'effritait. Ce lieu, ce parfum affadi de violette, cette barbe drue, les avait-il réellement quittés? Pris dans un tourbillon d'images, il en émergea encore à demi-étourdi et s'efforça de replacer les choses chronologiquement . . . en quelle année étions-nous, 1962, 1997, 2004? Il passerait une semaine avec ses amis d'enfance, Adèle et son mari, dans cette ville qui l'avait vu grandir.

His friends had partaken in the nation's painful birth and had decided to stay on. Each pawn moving over the chessboard of politics had ominous repercussions on their every day life; the color of the skin had ceased to be a guarantee for some, a calamity for others.

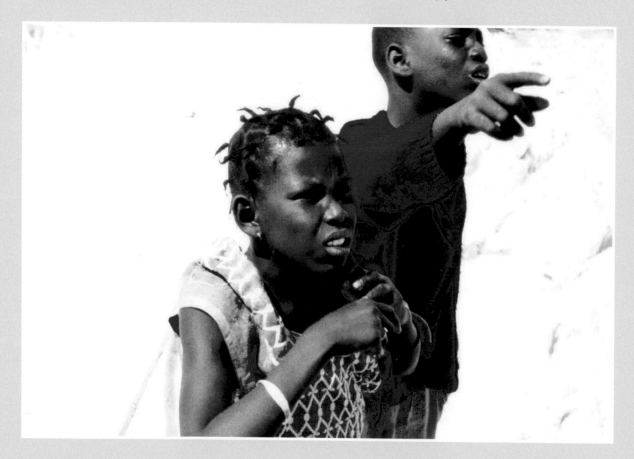

Une expression résignée marquait ses amis; eux aussi avaient enfanté ce pays, qui était le leur, dans la souffrance. Et jamais ils ne l'avaient quitté. Chaque pion se déplaçant sur l'inextricable échiquier de la politique se répercutait en vicissitudes journalières, la couleur de la peau avait cessé d'être pour les uns une garantie, pour les autres une calamité.

During the car trip Fabien imagined that he was turning the moth-eaten pages of an old familiar book. With their doors and windows barricaded against the chronic burglaries, the houses he so well remembered now looked like fortresses. Some of them, deserted a long time ago, stood like skeletons amid the invading brushwood.

Pendant le trajet en auto, Fabien ressentit un pincement au coeur comme s'il tournait les pages d'un vieil album de photos. Les terrains essartés amoncelaient leur broussaille autour de constructions jamais achevées. La plupart des maisons de ce quartier résidentiel ressemblaient à présent à des forteresses, portes et fenêtres barricadées, contre les cambrioIages chroniques.

Behind that façade of listlessness, he was unrolling the film of his youth. Only the flamboyant trees enlivened the depressing landscape. An awful stench emanated from the rubbish-laden gutters, whereas rusted garbage disposals lay empty along the streets.

Il essayait de gratter au fond de ce paysage étouffant, le relief de ses jeunes années. Seuls les flamboyants égayaient un peu le ciel lourd de leurs taches striées. Une puanteur insalubre émanait des caniveaux remplis de détritus, les touques rouillées formaient un amas de tristes vestiges.

Fabien caught himself grinning; he must have been eight or nine when his father, reversing the car, got them stuck in one of those ditches. Nobody had been hurt; he remembered how much they had laughed, constrained as they had been to walk the rest of the way home in the dark.

Fabien ne put réprimer une grimace, il devait avoir huit ou neuf ans lorsqu'un soir son père, en manoeuvrant la voiture, les précipita dans un de ces caniveaux. Ils furent contraints de poursuivre leur chemin à pied, les éclats de rire résonnaient encore dans sa tête.

And that square block of buildings, wasn't it the school he'd attended for so many years? The bougainvilleas had almost reached the rim of the outer walls. His adult eyes deceivingly dwarfed every dimension.

Et ce bâtiment délabré, n'était-ce pas le collège qu'il avait connu si spacieux? A présent les bougainvillées rampaient le long des murs terreux jusqu'à hauteur des fenêtres; ses yeux d'adulte réduisaient péniblement toute dimension.

Seven kilometers separated the airfield from the center of town, seven kilometers during which fragments of the past were brought back to Fabien like pieces of a jigsaw puzzle. The black Chrysler stopped in front of the porch.

Sept kilomètres séparaient la 'plaine' d'aviation du centre, sept kilomètres qui déclenchèrent en Fabien un foisonnement d'émotions, un goût inaltérable de l'endroit retrouvé. Laissant un nuage de poussière derrière eux, la grosse Chrysler pénétra dans l'enclos grillagé.

There was Alphonse, waiting for them with his perennial white apron. His hair though had turned greyish and his eyes were bloodshot. Moving forward, he grabbed the young man's arm with both hands. They seemed to be carved out of the bark of a kapok-tree. In a raucous, somewhat fretful voice he said: "Yambo Bwana, you're no more that small 'mutoto' I used to accompany to school on my bicycle."

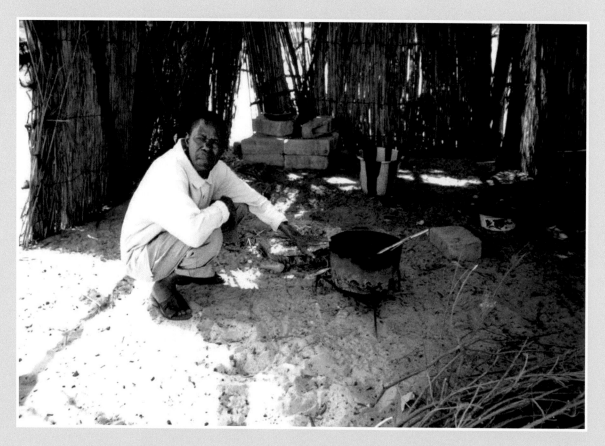

Alphonse les attendait déjà, avec son éternel tablier ivoire et ce sourire édenté. Il s'avança vers Fabien, la tignasse grisonnante, le regard injecté. Il lui prit le bras avec ses deux mains que l'on eût dites sculptées dans l'écorce d'un kapokier. Il articula d'une voix cassée, presque geignarde: "Yambo, bwana, tu n'es plus le 'mutoto' que j'accompagnais à l'école sur mon vélo."

A stream of nostalgia invaded Fabien's body. He had the feeling that all his pores suddenly opened and that he was being cast in a mould, the mould of Africa.

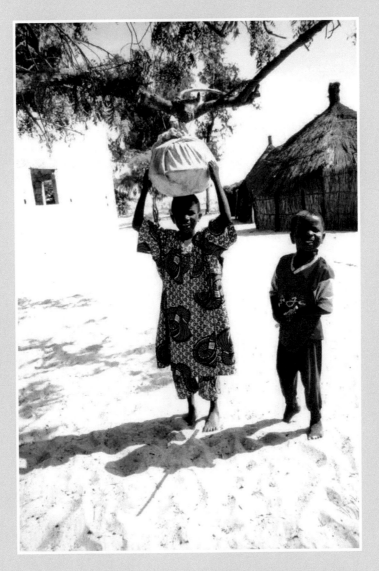

Un flot de nostalgie roulait dans les veines de Fabien. Il se coulait dans l'Afrique comme dans un moule, tous ses pores s'en imprégnaient.

Do not shear two lambs simultaneously, the second one could very well bite you.

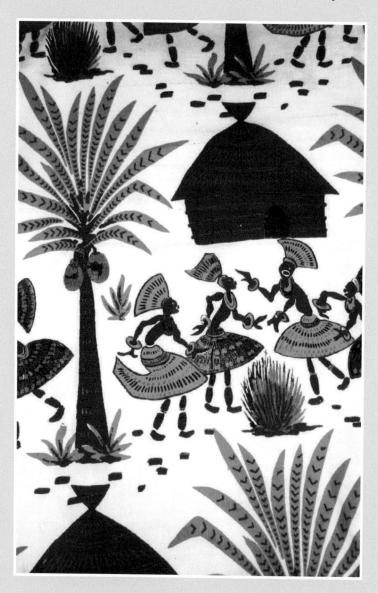

Ne tonds pas deux moutons à la fois, le second pourrait te mordre.

The lion sleeps with his teeth.

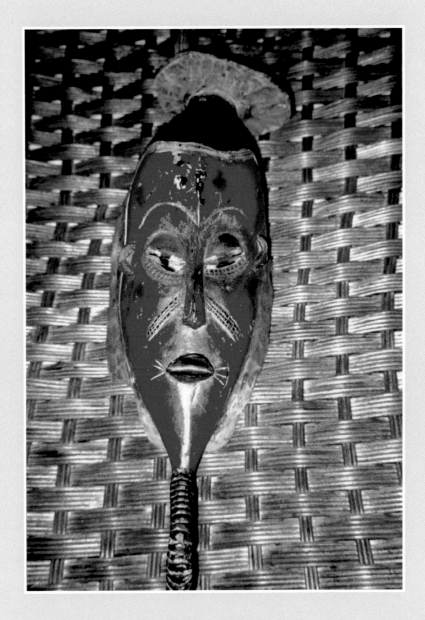

Le lion dort aves ses dents.

The leopard's heir also inherits its spots.

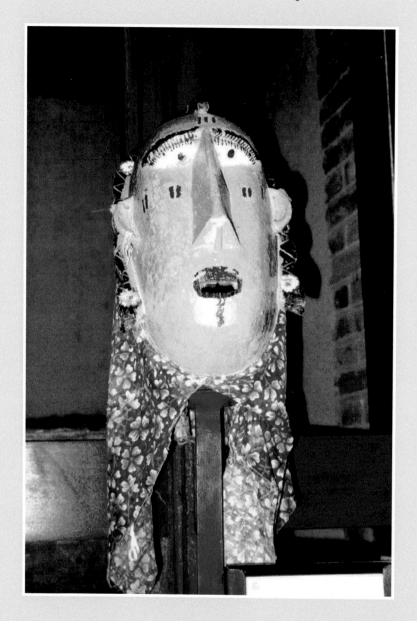

L'héritier du léopard hérite aussi de ses taches.

The one-eyed man still has his good eye to cry.

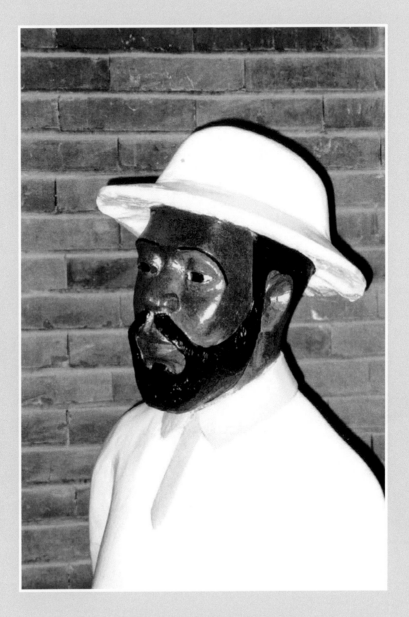

Le borgne n'a qu'un oeil, mais il pleure quand même.

17

If a small tree should grow under a baobab, it will die a sapling.

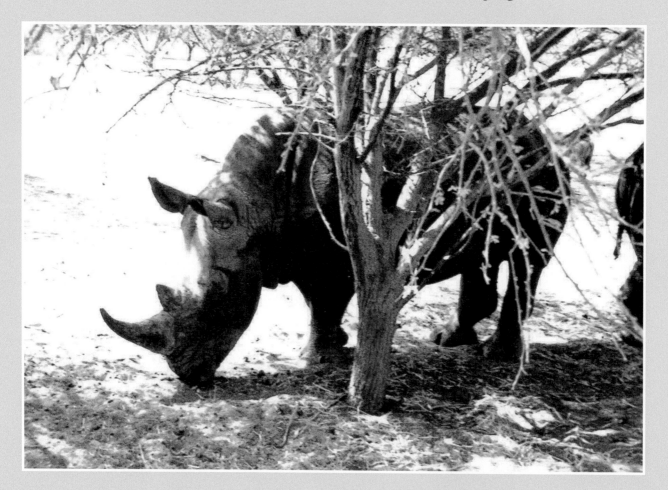

Si un petit arbre sort de terre sous un baobab, il meurt arbrisseau.

Do not hurl into the air the snake you have just killed, for its fellow creatures will be watching you.

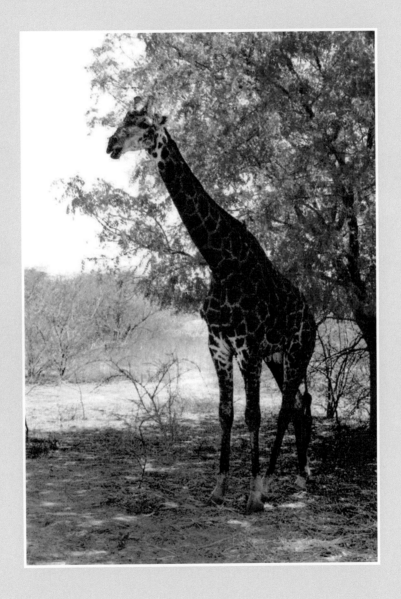

Ne brandis pas en l'air le serpent que tu as tué, ses pairs te guettent.

Once you have eaten salted food, you can no longer eat without salt.

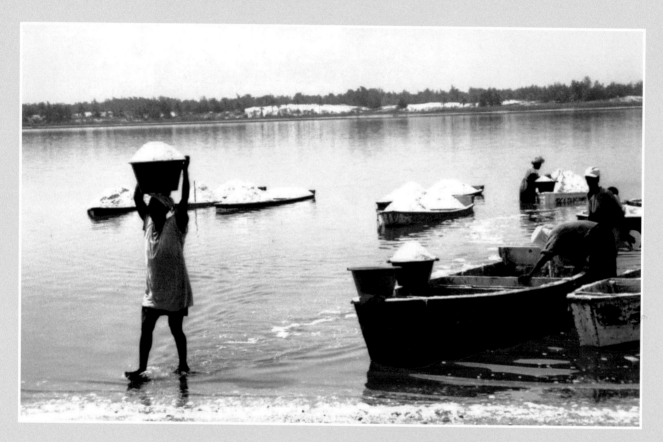

Quand on a mangé salé, on ne peut plus manger sans sel.

The road doesn't tell the traveler what stands at the end of it.

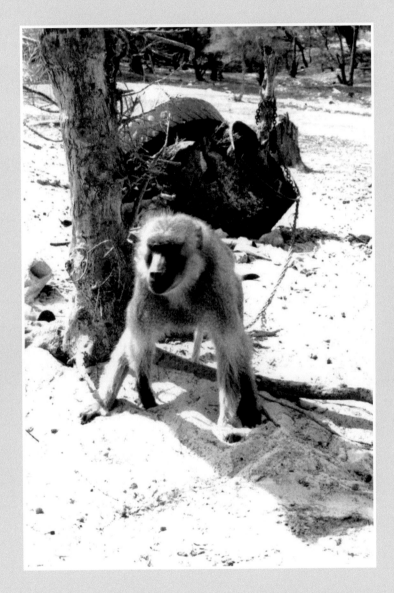

La route n'enseigne pas au voyageur ce qui l'attend à l'étape.

21

If you throw a piece of wood in the river, it isn't a crocodile that you will find in its stead.

Le morceau de bois resterait des années dans la rivière qu'il ne se transformerait pas en crocodile.

When a fish cries, you can't see its tears, for they are drowned in water.

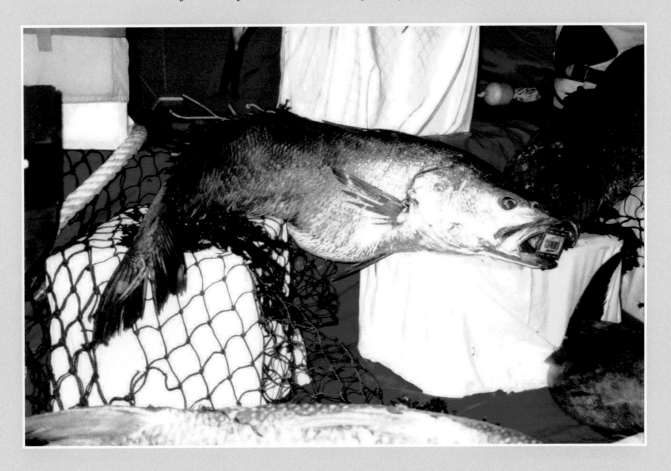

Quand le poisson pleure, on ne voit pas ses larmes, à cause de l'eau.

The snake should always be feared, even when it has no ill feelings.

Le serpent est redouté, même dénué de toute mauvaise intention.

Even if an old and sickly lion looks at you downtrodden, you will not compare him to an antelope.

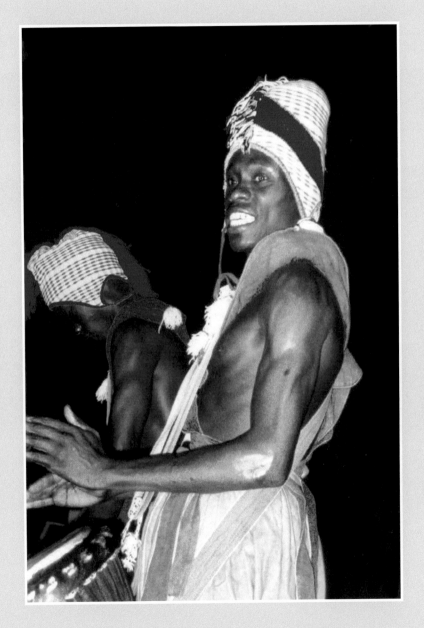

Même quand un lion vous regarde apeuré, on ne l'appelle pas une civette.

If you happen to be in the middle of the river, do not instigate the crocodile.

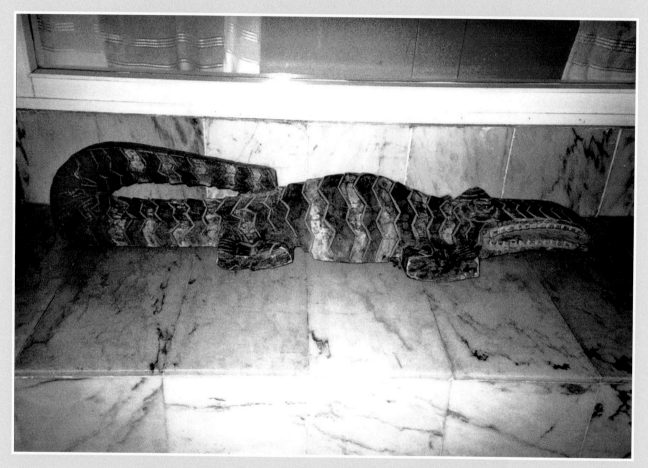

Quand on est au milieu du fleuve, on n'injurie pas le crocodile.

The turtle doesn't like to be part of a clan, that is why it carries its own coffin.

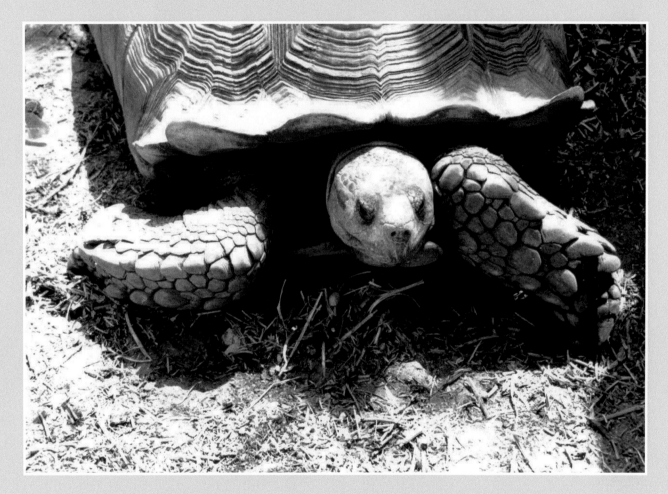

La tortue n'aimant appartenir à aucun clan, porte toujours son cercueil sur elle.

The lamb should never mistake a hyena's tail for a swing.

La queue de l'hyène n'est pas une balançoire pour la brebis.

If the chameleon is slow, it doesn't mean that it will not reach its target.

La lenteur du caméléon ne l'empêche pas d'atteindre son but.

29

The wind can shove a leaf into a deep hole, but it cannot dislodge it.

Le vent peut pousser une feuille dans un trou profond, mais il ne peut l'en déloger.

To keep a king's respect, it is what you do that counts, rather than what you say.

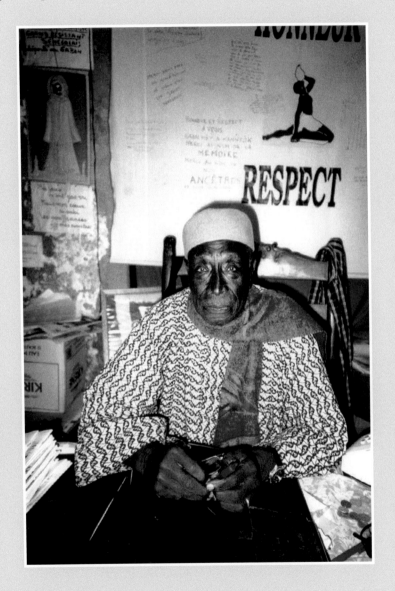

Ce qui fait perdre la grâce du roi, ce n'est pas ce que tu peux faire, c'est ce que tu dis.

A brick in my hand, stiff as a dead seagull,
A wall opened, the sea in its immensity.
The waves roar at my feet, so close so far
Impregnable as freedom!

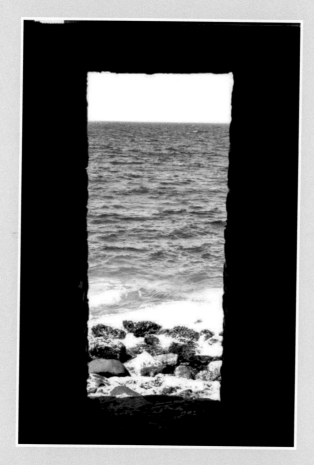

Ils découpèrent un rectangle,
Une brique descellée, un trou dans le mur
L'immensité s'étendait devant eux
Chaleur et vent, le cri des mouettes et l'odeur du varech
Tout cela ne fit qu'attiser la sensation d'enfermement.

How many Babels to be devastated?
Spirit of the Earth, the almighty baobab laughs
Death of an illusion,
That's the story of our life
Who needs a street lamp under the African sun?

Aux confins du monde, nous élevâmes nos autels
Porteurs de lumières pour éclairer, croyions-nous.
Les arbres s'élevèrent, broyant le béton sous lequel
Nous avions voulu les ensevelir. Du bout de leurs racines
Ils dévastèrent le goudron de nos routes, juste pour rire.

33

They slide upon the sea,
Lips cracked with salt
Salt of the Ocean, salt of sweat
A smile on their faces and in the eyes
The pride and joy of being alive.

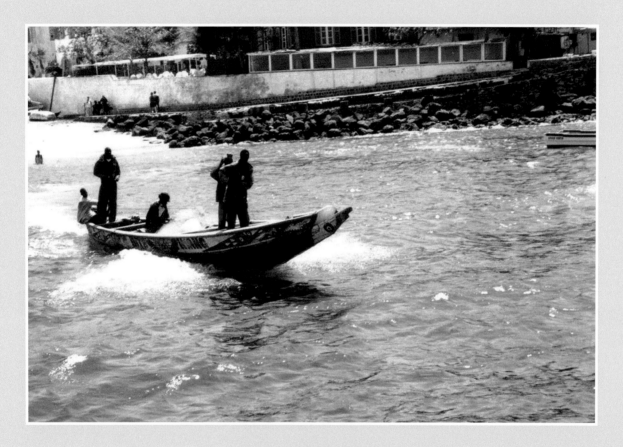

Les pirogues fendent les eaux,
Chair tendre des poissons qui grilleront sur les
Braseros; riz, manioc et cacahouètes
Le sable et la sueur qui coule, froide et salée,
Dans le rire éblouissant de ces hommes dignes et fiers – les pêcheurs.

The eye of the voodoo
Baron Samedi is watching you
You see him but he disappears in a wink
You think you just dreamt and relaxed
Beware: he's just behind.

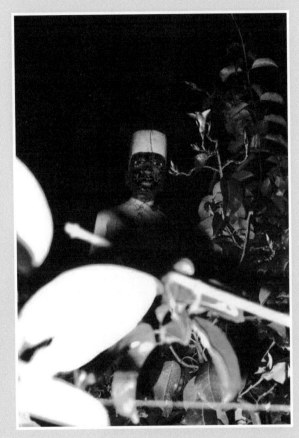

L'Esprit de l'Homme nous regarde parmi les fleurs
Bon ou cruel, c'est selon
Notre conscience dans la pénombre
Immaculée dans la forêt équatoriale
Visible ou invisible, c'est selon.

Ghosts of women floating in the wind
Facing the gun.
In their hands, the colors of life
In their body the sacred dance
Mightier than all the canons of the world.

Enchaînées par le cou à une barre de bois
Insaisissables pourtant, les femmes se dressèrent face au canon,
Elles chantèrent la vie qu'on leur volait
Et l'arme, impuissante, baissa les paupières
Incapables d'affronter la beauté des regards qui le défiaient.

As wide as a tire, you roll along the track
A cab is your home; bringing this or that
From one place to another
And the hell with scorpions and snakes,
And the implacable sun
Life flutters inside the womb of your truck.

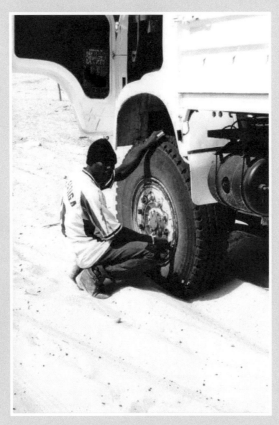

Salaire de la peur, le désert à perte de vue,
Dynamite ou nitroglycérine; réfléchissons,
Dans le camion, les cageots de légumes et de fruits
Mangues, papayes, et les cages en bois de la volaille
Mangeur de sable, pied au plancher, tu vaincs le temps.

Nailed to the Earth with a chain
Everything rusty but the chain
Monkeys need wings
But the planet is sinking
And drags them into the deepest space.

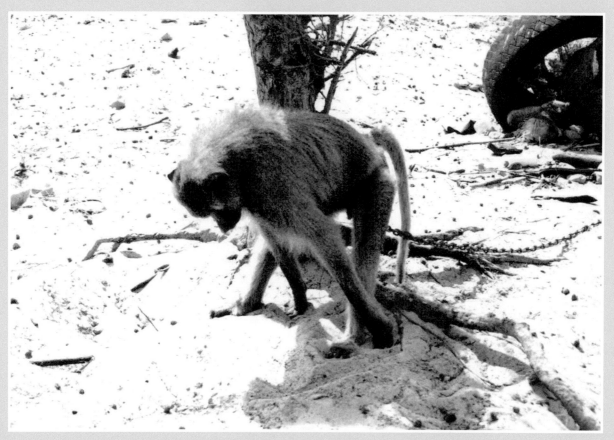

La danse du singe
Révérence ou indifférence
A la recherche d'une puce des sables
Une chaîne autour du cou
Et si la Terre coulait, elle m'entraînerait avec elle.

Back from the market,
Walking slowly under the trees
Hot cement beneath the feet
A shadowy lane
Is a godsend.

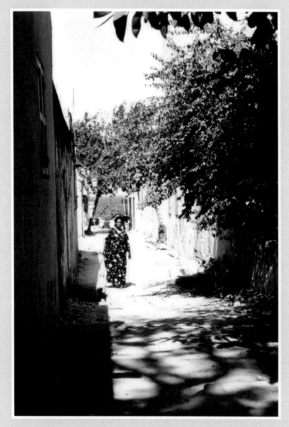

Citrons dans le cabas, écrasée de chaleur,
Elle marche en quête d'ombre
La voûte des arbres et dans le tissu imprimé
Une constellation de fleurs
Tombant en bruine des branches indolentes.

In the silent museum, the wooden bird
keeps screaming; who will hear it?
not you and I
but its melancholy still echoes in our minds
giving us the strange sensation we're trampling on life.

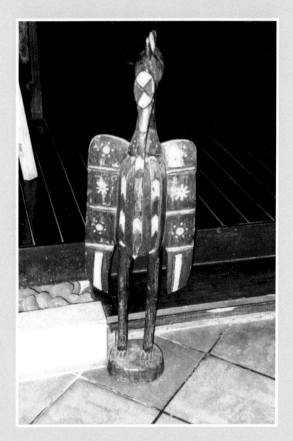

La tête levée dans un cri muet
Paré des couleurs glorieuses du clan, mélancolique pourtant
L'oiseau de bois, sur un socle dont jamais il ne décollera,
Implore le Dieu des toits
Avide d'apercevoir, une fois encore, le ciel.

Ishtar, Isis, Aphrodite or Venus
2000 years of denial
A man will sigh in search of an ideal
That stands before him
He sees nothing but his own fear.

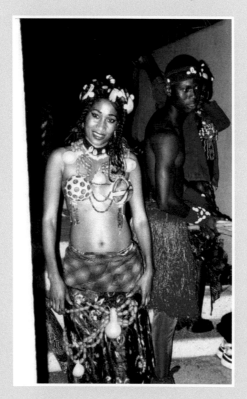

Elle se détacha du mur blanc. Tous la
cherchaient sans la voir
Elle était là pourtant—Déesse des premiers temps
Celle qu'on nie depuis deux mille ans, Ishtar,
Isis, Aphrodite ou Venus: la femme sans qui
Nous ne serions rien.

I walk the earth, time is on my side
Every move is a world in itself
Who'll guess my age?
You speak of years, I think Eternity
The planet rolls under my paws.

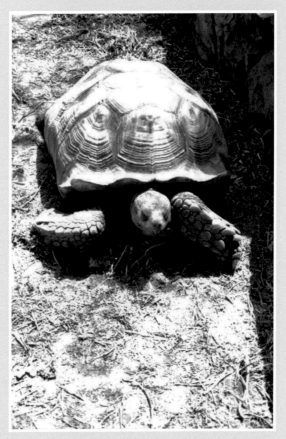

J'arpente la Terre, le temps joue pour moi
Chaque geste contient le monde
Devinez mon âge!
Vous parlez en années, je pense Eternité
Et la planète roule sous mon pas.

Long hot afternoons in the half-light of a
Large blind room. Our bodies naked over the sheets
Mosquito net and electric fan
My lips brushing your neck
Sucking the pearls of your sweat.

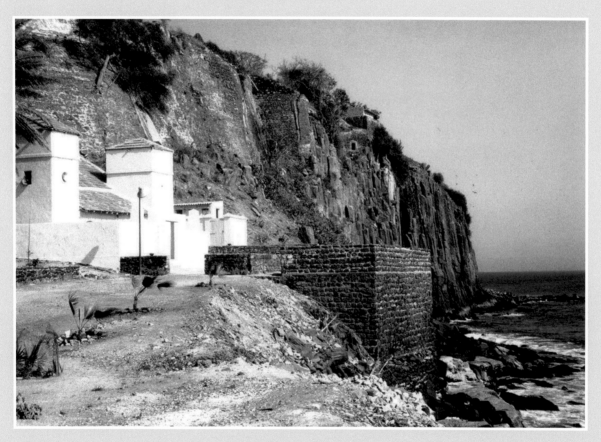

La maison au bout de la plage
Fermée dans la journée, volets contre soleil,
Nous l'ouvrions comme s'allumaient les réverbères
Odeur de viande grillée tandis que battaient
Les tambours et le ressac à nos pieds.

Working hard to protect the body
A dress is here to last
Sewing, strengthening and patching
Against the sand
There is no compromise.

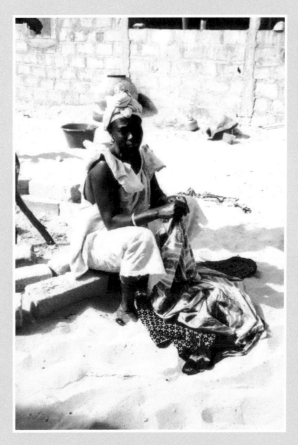

Ravauder, rapiécer, repriser
Dans la chaleur, protection ultime
La robe a valeur de survie
Le sable partout s'infiltre
Mais sous l'étoffe, la Douceur.

Precious varnished wood and deep armchairs
Long gloomy nights and depressing mornings
He was speaking about Africa —His Africa
But could have been in New York or Paris
for all he cared—Barman, another drink!

Echo d'écrivains ivrognes qui racontaient l'Afrique
Echoués au bar d'un palace
D'un continent ils connaissaient les tourments
Du dernier verre avant la route — un ascenseur qui les menait
A leur suite.

45

I'm so high
What is there, in the sand?
I could look the stars in the eyes or swallow a comet
But what is there, in the sand?
Curiosity killed the giraffe.

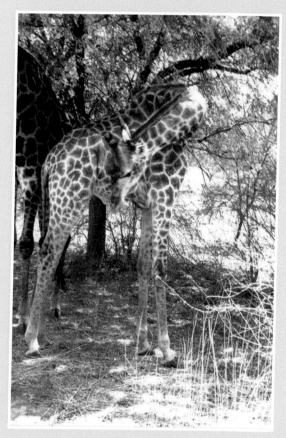

Je suis si haute
Qu'y a-t-il dans le sable?
Je peux regarder les étoiles dans les yeux
Ou gober une comète
Mais qu'y a-t-il dans le sable?

The miracle of childhood
A tree is a giant
A ship or a plane
At the top of its highest branches
A child will see the other side of the earth

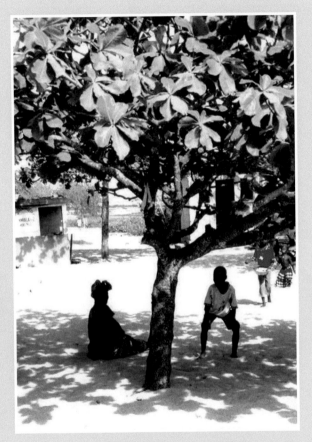

Une cour et un préau pour s'abriter
De la pluie ou du soleil, peu importe
Quatre coins pour jouer
Marelles et chat perché
Donnez toujours une cour aux enfants.

King of the ocean
I was a predator
Invincible jaws catching my prey
Here comes my most cruel enemy:
A dish of hot white rice.

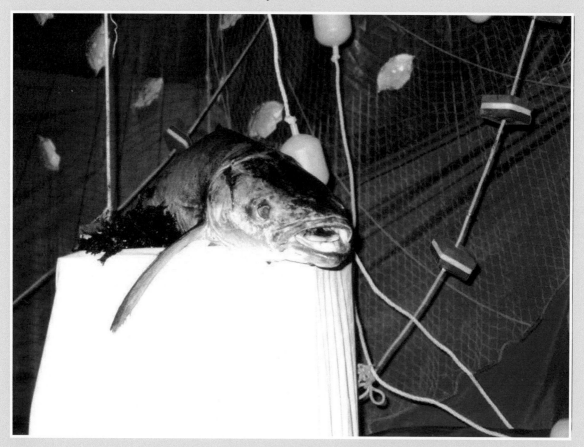

Seigneur des mers, j'ai sillonné les hauts fonds
Décimé des bancs entiers
De proies misérables
Il aura suffit d'un plat de riz
Pour me tuer.

Who will sing the ecstasy of a bee
When she encounters so luxuriant a heaven?
A dream come true
Full blossom in
An orgy of pollen

Qui dira l'extase de l'abeille
A la vue d'un paradis si luxuriant?
Un rêve devenu réalité
L'épanouissement d'une vie
Dans une orgie de pollen.

49

Broken chains and a year, a number
The number of the slave
Claimed by the now freed man
The chain from the ancestor
To his great-grand-children: 1848

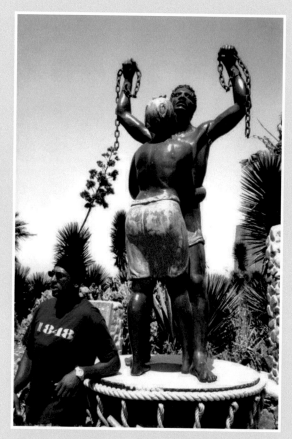

1848 – une date, un matricule
Tatouage sur la peau de l'esclave
Un homme libre n'oublie jamais ses racines
Fièrement il brandit ses chaînes brisées
Sûr et tranquille, il sait et s'impose: il Est.

You and I, in the backyard
Hugging each other tight
Became two ghosts
Invisible to Death.

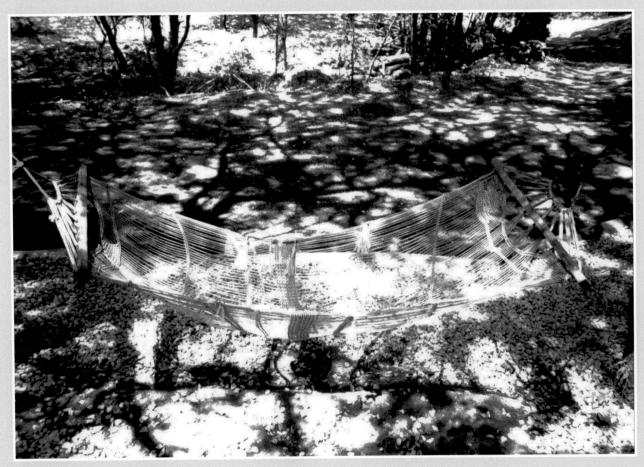

Chaleur et ombre
Bercé par le chant des oiseaux
Le cri des animaux
La torpeur d'après l'amour
Nous nous sommes fondus dans le hamac.

Wild life in the sun
So wild, they say, but these animals
Are so peaceful
Is there something wrong?
Or are we the toys of our imagination?

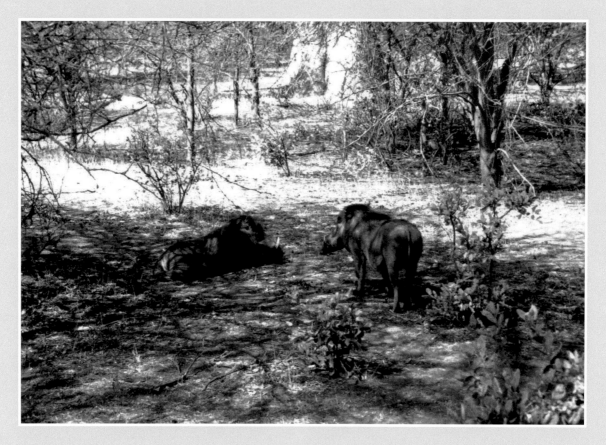

Sauvagerie et cruauté, les animaux
Mais les voici qui baillent, si paisibles
Si peu conformes
Y aurait-il quelque chose qui ne va pas?
Ou le monde n'est-il pas comme nous l'imaginons?

Who needs a wristwatch?
The light of the sun, its warmth
The sudden silence of the world
The immobility of each living creature:
It's noon.

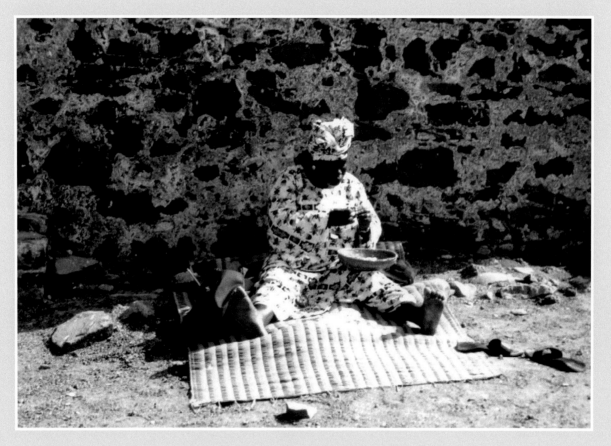

A la position du soleil, à sa chaleur
A la soudaine immobilité du monde
Et au silence qui pèse sur toute chose
Elle sait
Il est midi.

We have crucified God
The Goddess opens her arms in a surge of affection.
We nail her palms
The loss of her would mean
The end of our world.

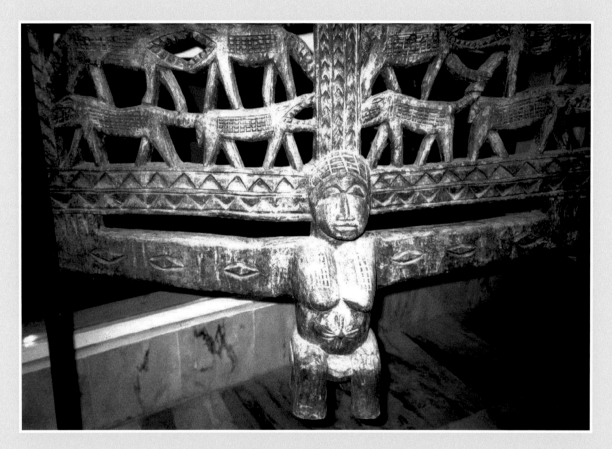

Nous avons crucifié Dieu
Et la Déesse étend ses ailes
Elle bat au vent
Nous clouons ses paumes, qu'elle ne s'envole pas
Qu'elle nous échappe et notre monde s'effondre, craignent-ils.

54

A smile lightens the room
Put your hands on your hips
She moves her leg
Slowly; her foot keeps the beat
A Goddess

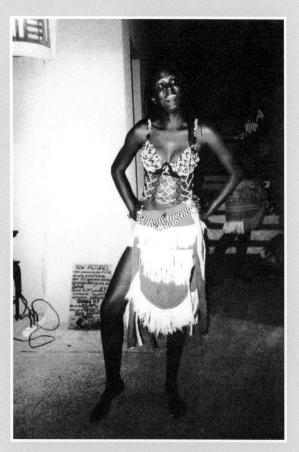

Un sourire, tout s'éclaire
Les mains sur les hanches
Bassin divin qui s'évase
Une jambe fine s'agite
L'air lui-même s'incline.

A song in the evening
A blank face on the wall before me
Silence in the house, a melody in my head
From the heart of the forest
The ancient Gods are beckoning.

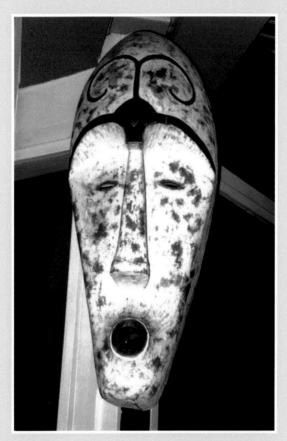

Du masque s'élève un chant désincarné
Rude comme le bois
Vide comme les orbites qui nous fixent
Et pourtant présent:
Les Esprits nous appellent.

From Mother Earth came
the instruments
A twig is a flute
A hair is a string
A voice a symphony
Let's sing our history.

Bois taillé, percé troué
Tendu d'une corde, rythme et
Mélopée; bras levé, œil mi-clos
De la gorge s'élève des chants, du matin jusqu'au soir,
De l'aube des temps jusqu'à la fin.

Water seeping from the center of the Earth
An ancient secret from beneath
The most precious present
From one man to another
Its power is life itself.

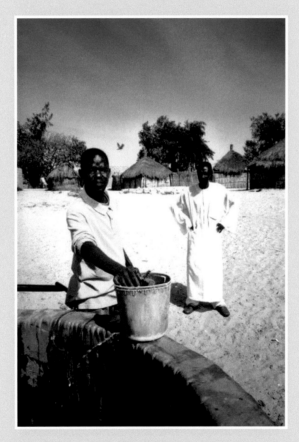

L'eau
Des profondeurs de la Terre
Comme un rite se mérite
Chaleur fraîcheur, comblant le corps et l'esprit
Elle s'offre comme on offrirait la vie.

Suddenly, in the headlights,
A window; a red-brick wall
Behind flaming flowers
A snake sliding in the branches
And an eye looking straight at us.

Masque ou fenêtre
A la lueur des phares
L'œil tapi dans l'ombre apparaît
Mur de briques
On dort ou on nous observe?

Naive or sophisticated
On walls or wax prints
Holder of our history
The drawing recounts the story of mankind
From the caves to the skyscrapers

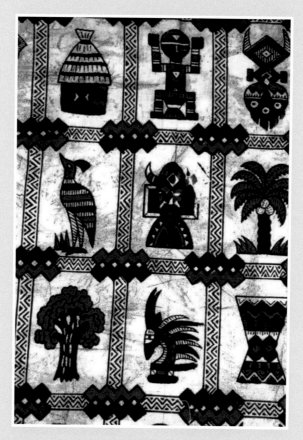

Toujours le dessin raconte
Depuis la nuit des temps
La vie des hommes
De la caverne aux gratte-ciel
Magie du trait.

Fruit and flowers
Fruit and the chalice
Sweet sugary flesh that I bite
Feeling the juice on my tongue
Dripping on my chin.

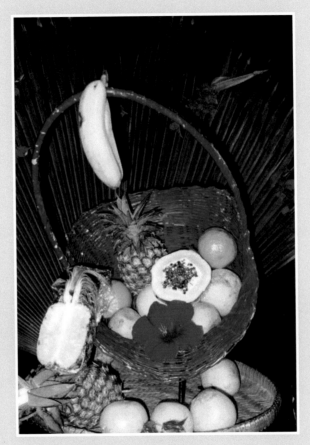

Fruits et fleur
Comme une offrande
Fruits et calice
Liqueur sucrée qui goutte
Dans la chaleur.

Touche rubiconde qu'un peintre affolé laissa choir sur la pirogue flottant, lascive, à la surface de la trace bleutée du pinceau noyé.

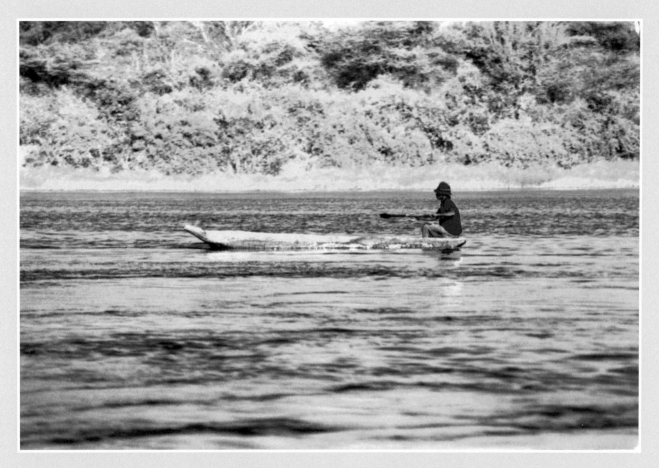

À travers les fourrés denses de la berge, guettent des bêtes étranges, mais l'embarcation frêle semble ne jamais devoir accoster.

Tandis que le petit blanc, sous son sapin étincelant, a déballé un rutilant vélo à sa taille adapté,

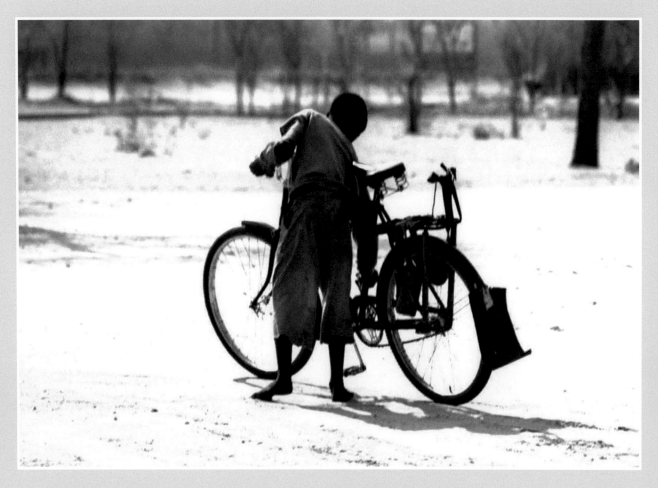

Léopold a assemblé, trois jours durant, les pièces rouillées d'un engin surprenant qui, si l'on ne saurait contester sa beauté, a le défaut d'être trop grand.

Ils se sont arrêtés, harassés, ont cherché, poussant du museau les galets, de rares brins d'herbe camouflés.

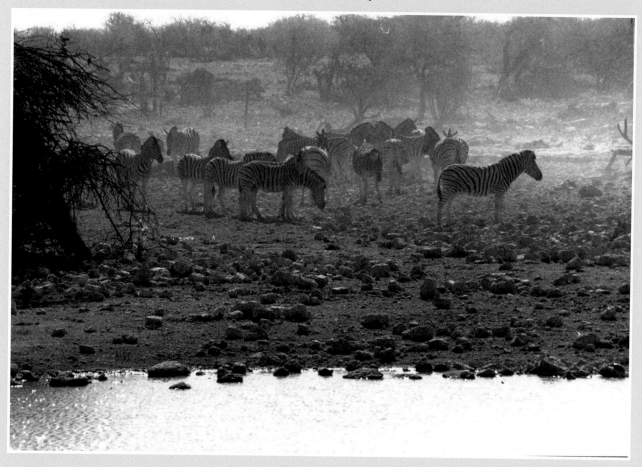

L'un d'eux est resté aux aguets, craignant les crocs acérés qui viendraient à s'accrocher à leur peau zébrée. Ils sont repartis à moitié soulagés, il n'y avait ici rien à manger.

Une photo de mes premières années est identique à celle-ci, trio de marmots complices,
inventifs et tendres.

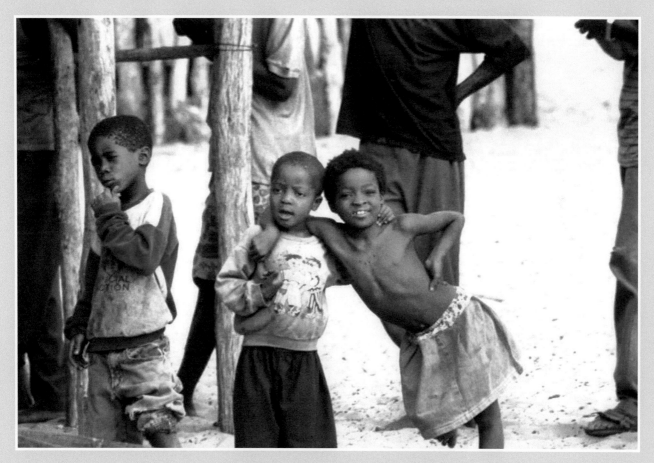

Nous avons tous trois en partie réalisé nos rêves d'enfance. Mais deux de ces bambins à la beauté
fulgurante ne passeront pas vingt ans.

On dit que Dieu lança sur terre les baobabs; sans doute les a-t-il laissé tomber la tête en bas, tant leurs racines n'ont de cesse de chatouiller le ciel. Ils ne sont pas des arbres mais des plantes, aucune commode n'a jamais été taillée dans leur bois, mais leur ventre, énorme et creux, recèle de somptueux trésors, à commencer par l'eau.

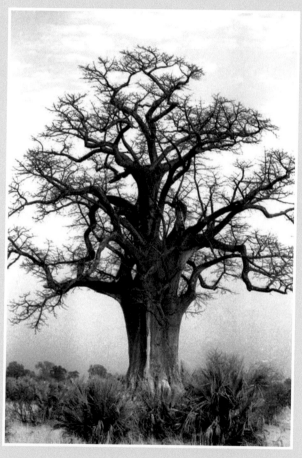

Si d'aventure vos pas vous dirigent à la réserve de Bandia, vous y découvrirez, après avoir salué les oryx, et contourné d'avenantes girafes peu farouches, un baobab millénaire dont l'estomac sert de tombeau . . . aux griots!

La ville ne s'offre pas à la pupille habituée aux tours de verre et de béton; les matelas de paille et leurs ocres sommiers apparaissent un à un, à l'instar des lumignons bleus qui s'agitent à l'intérieur des paupières lorsque l'éclat de l'ampoule vient à se faner.

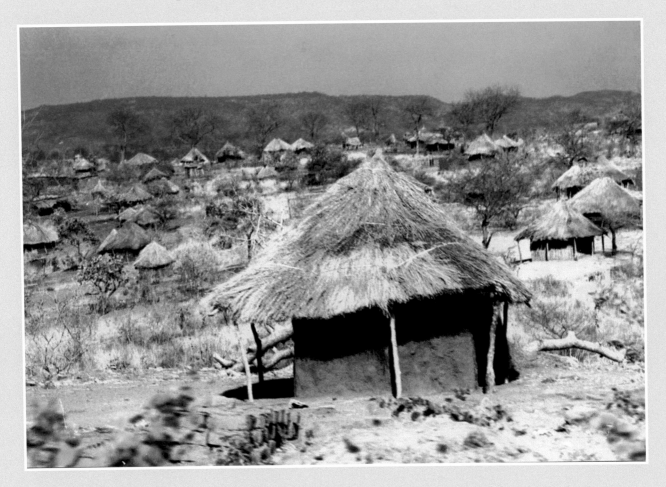

Le toubab harangué peine à entendre les voix surgissant de la terre; bientôt, au cœur de cette ville qu'il ne vit pas, une case l'abritera, et de mafé, on le nourrira.

D'abord les flots se brouillèrent, comme si l'on eût jeté du sable à la surface du fleuve, puis d'improbables rochers affleurèrent, immobiles et luisants.

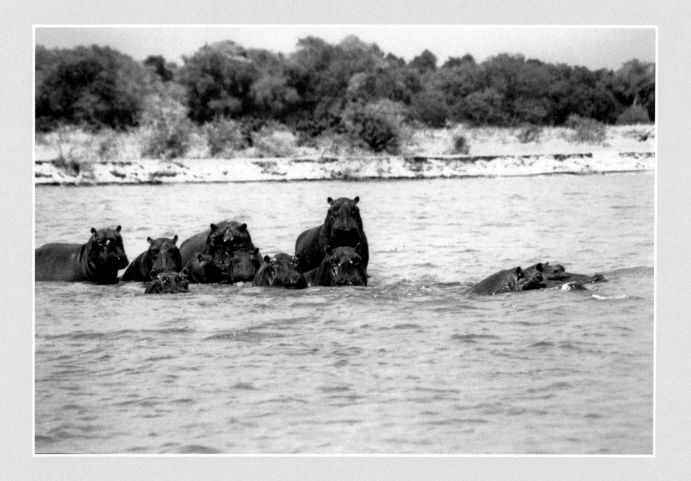

Le temps d'éponger les gouttelettes de sueur perlant à la paroi rougie de mon front, les écueils bleuâtres me toisaient, en remuant leurs oreilles.

Les embarcadères du monde entier sont peuplés de cargos éphémères, de voiles qui s'essoufflent ou se gonflent, de marins éreintés et de mousses désillusionnés.

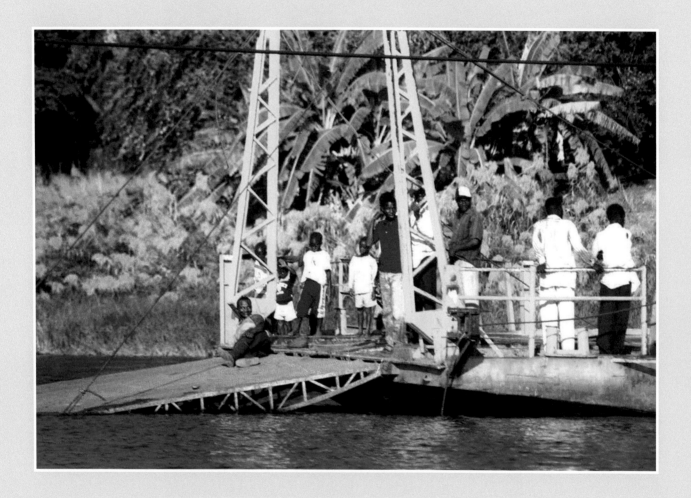

On y trouve aussi, avachis ou rêveurs accoudés, ceux de tous âges dont seuls les yeux traînent à l'horizon, car chaque soir leur corps engourdi pivote, et retourne lourdement à l'intérieur des terres.

Longtemps transitèrent sur l'îlot de Gorée, les mornes défilés d'esclaves aux yeux cernés.

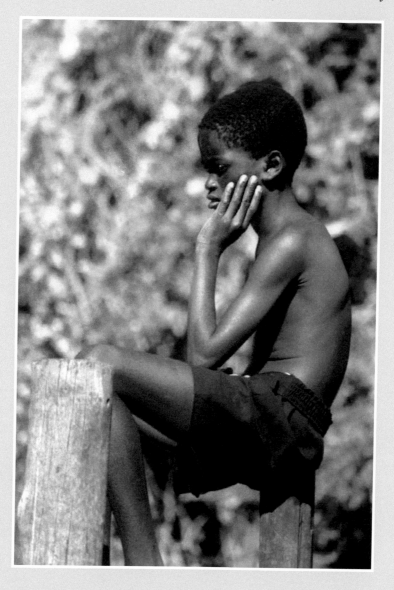

Des bêtes de sommes, charriées ensuite par les négriers, que le bourreau raffiné ne se laissa jamais aller à contempler. La bête de somme s'est relevée, et n'a plus cessé d'y penser.

Quelle mine farfelue a dompté ce beau destrier pour le strier de la sorte!

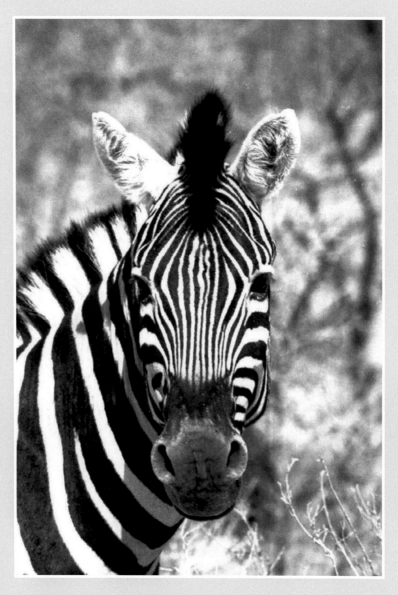

Quel instant chaviré a permis tel échange, quelle alchimie a fait naître en l'œil de l'animal la lueur d'un merci, d'un pardon?

L'eau vient à manquer chaque jour, et d'adorables fées remplissent leurs récipients immondes plus sales que l'eau elle-même,

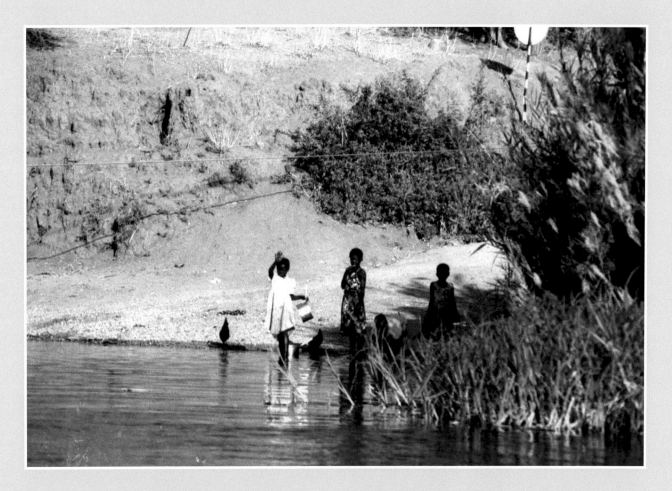

et sur le chemin du retour, les phalanges émaciées souffrent de la charge, mais auront plus mal encore le soir, lorsqu'il s'agira de prier pour que demain, la marque rouge des seaux remplis d'eau s'imprime une nouvelle fois sur la peau des menus doigts.

L'antilope impala aux cornes lyre attise le sifflement des alizés; sa démarche sauvage et fière évoque la cadence, pas de trois et mesures fredonnées, l'harmonie que souvent, les prédateurs viennent troubler.

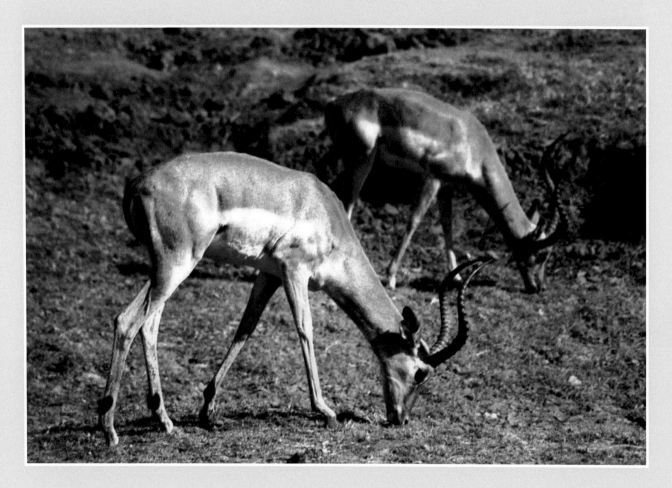

On a vu, sous d'autres cieux, tomber des bombes sur les opéras, et des lames aiguisées sectionner les doigts des musiciens aguerris.

73

Sur les berges vertes qui contrastent avec la toile aurifère du lac, dans la lumière descendante d'une chaude journée,

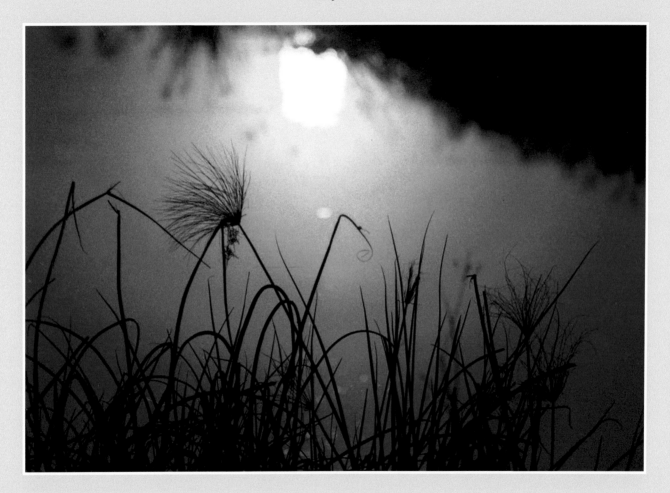

se met en branle le noir défilé de guerriers échevelés, brandissant lances et piques aux insectes qui, harassés d'avoir voltigé, voudraient sur leurs tiges se reposer.

74

Les derniers rayons compassés, comme tendus dans un dernier et vain effort, ont échoué sur un carré de terre où naguère rôdaient les hyènes sous un cagnard accablant.

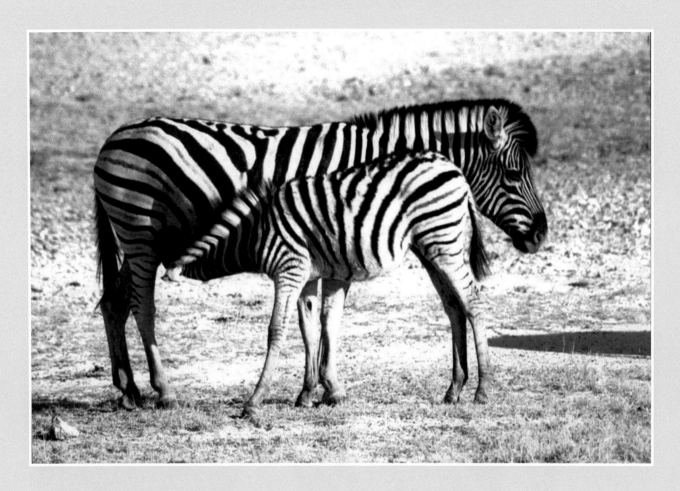

Pour l'heure, la mère et son enfant, aux bruissements d'herbe indifférents, ne vibrent qu'au mouvement du temps s'écoulant.

Sans un bruit, ne serait-ce la caresse d'un coussinet sur une brindille, ou un petit tas de poussière, le massif pachyderme s'est invité au banquet des toubabs, a plissé l'œil et s'en est retourné.

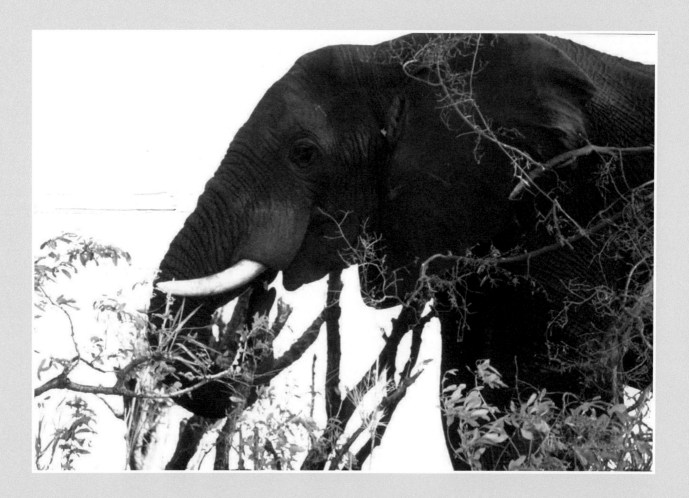

Seul un petit enfant, boudant son assiette de riz, le nez au vent, a vu un instant l'éléphant, esquissé un sourire et repris son repas en grimaçant.

On ne bat pas le mil lorsque le soleil brûle, on dort à l'ombre des fromagers ou du vieux baobab, on se baigne dans la vase du cours d'eau qui n'est pas encore asséché, ou bien,

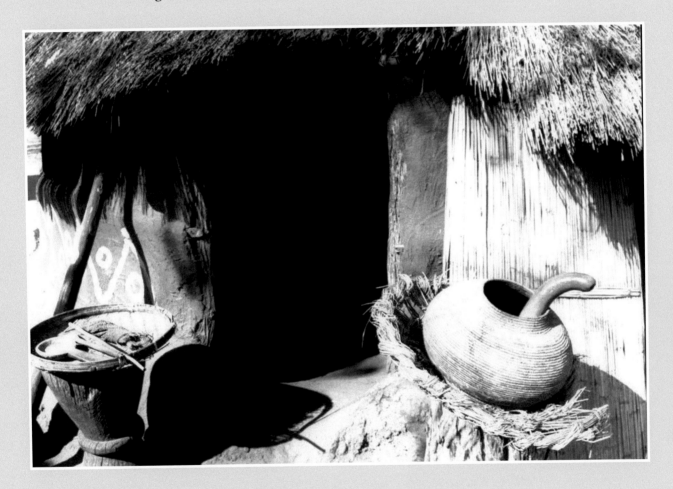

à l'instar des vieux sages, on se retire au fond de sa case, et dans la fraîche pénombre, on fume et fume encore les volutes du jour.

Il est des gnous qui s'aventurent où les caravelles se sont abîmées, au bord d'un lac salé dont toute l'eau s'est retirée.

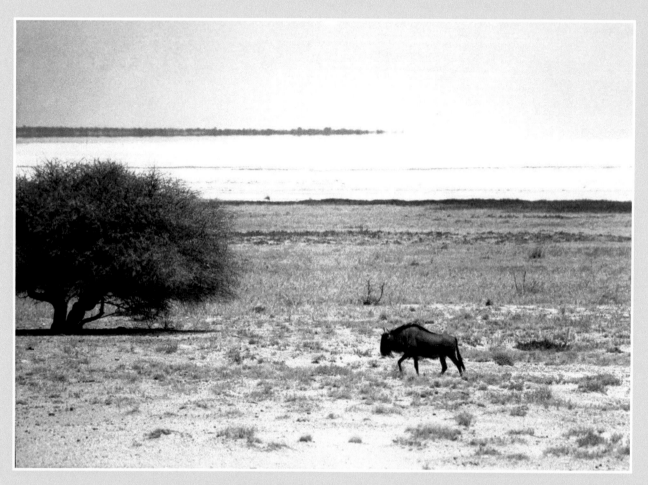

Et tandis que la ligne d'horizon s'efface pour les voyageurs des airs, le gnou égaré se dirige, faible et constant, sous l'unique arbre du rivage, sous l'unique ombre du désert.

On voudrait croire aux miracles, aux encens et peintures déversées lors de la nuit des temps sur les terres d'Afrique; on pourrait ne pas croire aux ballets polychromes, aux effluves enivrants, à ces couleurs insensées, ces parfums âcres que la narine ne sait repousser;

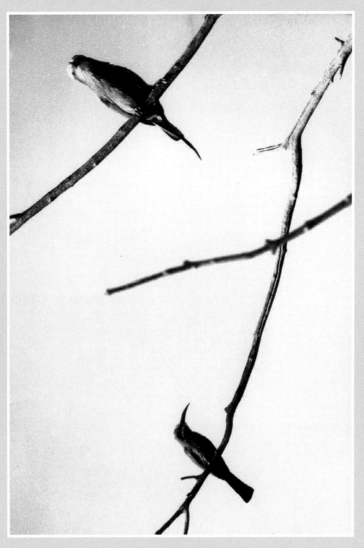

on pourrait croire avoir rêvé, n'être jamais allé en Afrique, mais l'oiseau, myosotis et vermillon, revient virevolter chaque nuit, chanter chaque matin.

AUTHORS / AUTEURS

Albert Russo has written many books in English, published by Domhan Books (www.domhanbooks.com) and Xlibris (www.xlibris.com), among which are *Mixed Blood* , *Eclipse over Lake Tanganyika* and *Zapinette Video*. His fiction and poetry appear in English and in French around the world; his work has been translated into a dozen languages. His literary website: www.albertrusso.com

Albert Russo a écrit une vingtaine de romans en français et en anglais, sa langue 'paternelle' étant l'italien. En France, ses derniers livres sont publiés aux éditions Hors Commerce, dont *L'amant de mon père—journal romain* et *L'ancêtre noire*. Son site littéraire: www.albertrusso.com

ooo

Eric Tessier has published several collections of short stories in French. He is the editor of the literary magazine *La Nef Des Fous*. He also contributes regularly to *Place aux Sens* and to *Skyline Magazine* (USA).

Eric Tessier est l'auteur de 3 recueils de nouvelles parus aux éditions Editinter et Rafael de Surtis. Il dirige la revue *La Nef Des Fous*.

ooo

Elena Peters est née en Allemagne et vit à Paris. Elle a effectué de nombreux séjours en Afrique, au Proche Orient, partagée entre sa passion de la photographie et ses travaux d'archéologue.

ooo

Jérémy Fraise vit à Paris où il publie des romans et réalise des travaux éditoriaux. Il est également une des pierres angulaires du journal *Zoo*.

Printed in the United States
By Bookmasters